《中国书法大典》

当代书法名家系列作品集

《中国书法大典》编委会成员名单：

总顾问：沈鹏　张海

总策划：赵长青

策划：陈洪武　张旭光

顾问（以姓氏笔画为序）：

于小山　王学仲　申万胜　包俊宜　权希军　朱关田

旭宇　刘艺　吕如雄　张业法　张传凯　张虎

张学群　张改琴　李铎　何应辉　佟伟　吴东民

吴善璋　言公达　宋华平　邵秉仁　孟世强　陈永正

陈奋武　林岫　欧阳中石　周永健　周慧珺　段成桂

钟明善　聂成文　郭伟　崔学路　尉天池　谢云

主编：

吕梁松　李伟成

书法环境变异与持续发展

历史上某个时代艺术达到高峰，便出现下降趋势。当其下降，又有新的思潮推动艺术前进。而原来的『高峰』既不可重复，又保持着长久的生命力。

西欧文艺复兴时期以复活古代希腊艺术为使命，开创新时代。中国的书法到清代面临帖学衰微，提出了尊碑口号。篆刻从远溯秦汉风格不断汲取新的活力。艺术的『源』比『流』稳定、深厚，『流』比『源』流动、悠长。『流』的过程即形成新的『源』。『源』与『流』也有相对性，不会凝固在某个定点，那种一提到传统便误会『僵化』、『暮气』，应是对传统缺乏辩证的认识。

书法，尤其在当前，传统中相对稳定的因素最值得重视。因为相对稳定的那个部分构成书法的本质属性，为历史所积淀，具有长远意义。书法中的『笔法』，从传为蔡邕的『九势』开始，已经提出了完备的概念。直到如今，凡认真从事书法创作和研究书法理论者，都不可能回避『笔法』。『笔法』最单纯也最丰富，最简易也最艰难，是起点也是归宿，有限中蕴藏无限。好比研究现代社会的『秘密』蕴藏于『商品』一样，书法的最原始的秘密深藏于笔法之中，再往深处探究，在于笔法的『二画』之中。由一画而二画、三画直到万画。『一画』自身又包含着一波三折，按哲理是无限可分的，是没有雷同的。如果我们把笔法、『一画』简单化，就不懂得书法的博大精深，甚至觉得书法太单调；又如果我们把笔法、『一画』神秘化，就取消了书法的实在性。书法是可学的，书法的审美功能是可以把握的。『笔法』既包括了基本的执笔方法，也扩充为无限丰富的书法意象。书法有『形而下』的性质，但更重要的是向着审美的净化境界追求。

历史上对传统文化影响最大的儒、道、释三家思想影响，在书法中都可以找到深刻根

源。儒家主张『文以载道』、『成教化，助人伦』，有鲜明的功利目的。把功利目的世俗化的一面往前推，书法的干禄的性质，还有馆阁体的书风便充分发挥书法的实用性的一面，应运而生。但把书法纳入『成教化，助人伦』毕竟有益于社会。儒家学说不排斥书法的审美功能，只不过审美服从道德教育目的，认为美应当从属于善。

道家很少专论艺术，但是道家思想体系对艺术的影响很大。按照老子，艺术应是非功利的。这一点，与书法的纯粹的审美性质吻合。『无为』反对违反自然而有所『为』。一切应当顺乎『道』——自然。『五色令人目盲，五音令人耳聋』，针对过分的『色』、『音』，主张艺术不违背自然。《道德经》中的『知其白，守其黑』，『大直若屈，大巧若拙』，还有如阴阳、虚实、动静、有无、强弱、难易、长短、高下、前后……一系列对偶范畴，都影响到传统艺术包括书法的创作思想，虽然这些概念最初并不直指艺术。书法有丰富的传统要继承，我想首先应当吸取书法传统中具有深刻意义的理念的那一部分，它与技法密切融合，又特别是禅宗思想中吸取营养。其非功利的、出世的观念，与道家有所相通。此外，书法也从佛家『渐悟』与『顿悟』的两种修炼方式，在书法的创造过程中也有类似的情形。

在书法中，审美的非功利性质以及艺术的高境界『虚』，都可以溯源到老子。『虚』在老子哲学中是自然观，伦理观。传统的书法把『虚』看得比『实』更重要。石涛的『一画论』（由一画到万画）也与老子道生于一直到万物的思想相呼应。书法有丰富的传统要继承，培养了一代又一代人的审美意识、思想境界。

书法是一种文化。这首先是说，书法是文化众多门类之一。它的特殊性在于以文字为艺术表现的依据。再从文字的实用功能这个方面来看，文字标志着文明诞生，而书法涵盖着以文字出现的文化现象。书法从它始初就与文字的实用功能不可分，但仅有实用功能还不能称为书法。书法是怎样从属于大文化而又发挥着作为一种特殊的文化的作用的？在我看来，必得首先是艺术，然后进入文化的大范畴之中，才有了书法的地位。不然书法便失去了作为一门文化的自身的存在。

书法为了成为艺术，就要讲艺术性、讲技法，脱离了艺术性，书法失去了艺术，也就不能进入文化范畴。对书法传统的继承，既有抽象的理念，又有具体的技法。这两个方面在实践中融为一体，表现丰富多彩。以我的体会，传统经过长时期的提炼、远距离的观察，

我们容易忽略其多元化的一面，把丰富的生动活泼的历史积累变得简单化。比如，有人提出

如何理解和继承『唐楷』的问题。唐楷标志着楷书的成熟，也意味着楷书的多样是高

度成熟的一个重要标志。曾见有些文字谈到当代书法便提出『时代精神』或『主流』，把

『时代精神』或『主流』简单化，纳入设定的轨道，成了单一化。以楷书来说，成熟早在六

朝。到了唐代楷书各种笔法完备，法度俨然，大师纷出。初唐的李邕、欧阳询、虞世南、褚

遂良、薛稷以至盛、晚唐的颜真卿、柳公权……都构成了唐楷的『共性』，每一位杰出书家

各自都有个性创造。可是我们通常说到唐楷，不免简单化，视为一个模式。先是把唐楷列为

楷书的『正宗』（楷书的盛期有典范意义，却不等于『正宗』），进一步，颜、柳又列为唐

楷的『正宗』（代表人物不等于『正宗』）。再进一步，颜、柳的『筋』、『骨』抽出来成

为学习的核心部分，更进一步，『筋』、『骨』的个性被泯灭了，血、肉被抽象化了。有些

书法教材，程式化的弊病十分显著。如果说，这些教材的对象是初学者，『写字』与『书法

艺术』的区分还没有放在最重要的位置上，那么一些书法家对所谓『正宗』的理解，对唐楷

的精粹与多样化的理解存在误区，以致在创作中难以超越，便是很值得注意的了。同样，我

们对秦篆（包括小篆以前的诸种篆体）、汉隶，是否也应当从它的多样与丰富性来理解呢？

不以固定的目光看待各家各派，可能更有利于我们全面地、多向地接受传统的精华。以『二

王』为代表的帖学，开启了宏伟的流派，到了清代，帖学进入末流，书界发现，原来在流行

的帖学之外，甚至就历史悠长来说在帖学之上，还存在另一个重要的流派──碑派。经过

从清代乾、嘉时代直至清末的实践，证明了碑派的生命力。但是如果把碑派绝对化，又失去

了书法，以至失去碑学自身。于是进一步认识，碑、帖从始初来说本是同源，分派是相对

的。

书法与汉字同在。汉字字体的变化是书法流派滋生的依据。历史上书法的宗师，书法的

奇葩，出现在书体变化、融合的时代，二王是典型。今天我们的书法显然没有面临字体的变

更。书法完成了它自足的体系构建，篆、隶、楷、行、草已囊括了汉字书写的二维变化的可

能，然而并不妨碍一代又一代的书家风格创造与个性张扬的自由。书法迄今为止的各种书体

与风格流派的融会贯通，将成为独辟新界的动力。艺术有个性才有生命力，但是脱离了共性

的个性，也会是苍白无依的，所以要广收博取，从共性中寻找个性，个性中体现共性。『古

不乖时，今不同弊」指明了时代共性与个性的统一，书法家个体与群体的个性与共性之间的

辩证关系也可以从中得到启发。

『故不暂停，忽已涉新』。这里的『故』，是动名词，指故事，故旧。传统相对稳定，

但不会长久地停留，传统自身在变异。已有3000多年辉煌历史的书法，时至今日，究竟向何

处去，是每一个关心当代文化的人不得不面临着、关心着的问题。

最重要的现实是，毛笔不仅被硬笔取代，并且由于电脑的普及，『无纸革命』的兴起，

改变了文字书写与传播的方式。过去时代，凡读书人都使用毛笔，文字在发挥实用价值的同

时也就要求观赏价值。书法具有全民普及的性质。今天社会失落了毛笔，书法仅为少数人

（就全民来说是极少数人）从事，专门化与专业化成为必然趋势。今天支持『书法热』主要依靠书法

审美的历史情结仍然没有断绝。书法的文化环境变化不会立即造成审美的中断，因为书法审

美情结的形成具有深刻的历史根源。再是经济发展，使得一部分人在享受物质文明的同时需

要享受文化生活。今天能够享受书法艺术的人（特别是古今优秀的书法作品在市场上交流）

终属少数，从历史上看也是同样，但我们仍要尽力扩大书法普及的范围，让书法通过各种渠

道进入社会日常生活中去，这一点特别具有深远意义。中国和外国的思想者都曾经设想，将

来的社会应当以美育代替宗教，以美学代替伦理学。艺术越是纯粹，便越具有这样的功能。

通俗文化中大量流行歌曲、电视剧、电子游戏等等，吸引着当代受众的兴趣。虽然书法

情结还在继续，在一部分爱好者当中热度还很高，但是书法脱离了广泛的实用的基础，传统

书法本质高雅的一面与当代文化中大量低俗、庸俗的倾向发生抵触，甚至书法自身也向低俗

与庸俗靠拢。面对种种情况，我们不能不从长计议，考虑今后的发展。

书法的可持续发展，被提到日程上来，具有必然性。重要的是抓住现在。将来是现在的

将来，我们很难设想待书法传统『中断』之后再回过来承传这门艺术。实现书法的可持续发

展，也即创作、史论研究、学校教育、市场流通几个方面的持续性。创作是书法学的

中心，但倘若没有其余几个方面的配合也谈不上发展。提高的基础在普及，为了

普及，书法的教育特别重要。我们看到培养高级人才这些年来受到重视，但是金字塔的塔

基——小学教育中的书法教学却远远落后，社会舆论较少问津，再是大量业余爱好者的学习

得不到关心。这种情况，对于书法的可持续发展十分不利。

将来的趋向很可能是少数专门人才掌握书法这门特殊艺术，书法的社会基础逐渐缩小。

从历史上看，艺术的『专业化』与商品经济发达有关。而当今书法的『专业化』更由于从事书法的人因毛笔使用衰退而大大减少。书法的专业化，与历史传统是背道而驰的。历史上除了极少数的例外，很难说哪些书法家是『专业』的。书法都是文人余事。今后的专业化，与书法传统的文化性质脱离，很可能显彰书法的『艺术』性，其艺术魅力在大众文化背景下的现代社会中更加突出。把书法作为一门文化来看，书法文化比『艺术』的概念广泛，但书法进入文化领域首先必须是好的艺术品。当书法的专业性被突出以后，尤其当展览会上展示成为十分重要（甚至最重要？）的方式以后，书法关注『如何写』将会超出『为什么写』，书法点画形式感的追求将会高于精神气质的追求，书法重视刺激性不重视耐看性，直到书法原有的抽象性被片面夸张、强调直至突破文字的范畴。——原来意义上的书法文化的属性起了变异。那么，是否新的书法文化在诞生？

既然新的文化现象出现，就不能排除在文化概念之外。书法面临的冲击，还来自世界文化的新潮。这股新潮具有强烈的反传统反民族化性质，在新形势面前，传统书法在被时代淡化的同时，可能必然出现变种。比如在以文字为原形的基础上变形，主要来自西方抽象主义的影响，在日本产生了前卫书法，中国书法的现代派一部分便是从日本前卫书法间接地接受西方影响的。

再进一步，书法是否可能与别的艺术，例如绘画、工艺美术以至音乐、影像等相融合，对此，已经有人在进行尝试。这种尝试，甚至以不同程度的文字解体做代价。对此，我以为可以有两种观念：一种认为书法已经是陈旧的货色，必须用新形式赢得观众，彻底推倒重来。这种认识是肤浅的、模糊的，既没有脱离书法最初提供的原创意识，又从根本上否定了书法存在的文字基础。另一种，书法『有意味的形式』具有无穷魅力，新时代的艺术可以从中取得创造的灵感，借它山之石以攻玉，在新形式中保持固有的灵魂。至此，书法与其他艺术融合已经截然不同于过去时代的『诗、书、画』结合，而是别的新艺术的诞生，并且可能不以一种面目出现。只不过传统的灵魂与形式感还保留着。

一部书法史，是不断继承并创造的历史，是在共性中宏扬个性的历史。书法史上任何一

位宗师，都因其在前人的基础上增添了新的原创基因而各领风骚。我们要尊重个性，崇尚个性。书法在全社会出现淡化现象，可能促使书法的艺术表现进入新的境地。书法将来（现在已萌芽）出现变种，正是书法的魅力使然。传统书法过去、现在和将来，任何时代都具有崇高的意义。

书法将来无论出现怎样的多元局面，传统是颠扑不破的。我们当今最重要的任务是要让广大群众接近传统、理解传统、热爱传统，只有在这个基点上，一切的『新』才是值得称道的。传统书法以汉字为本原，历数千年创造形成的美学原则具有永恒的价值。当代书法能不能坚持可持续发展，要从源头寻找动力，要让广大群众加深对书法本体的认识，使书法在热热闹闹的同时加强与当代先进文化的血肉联系，在时代淡化书法实用价值的环境中努力与群众保持密切联系，警惕表面的热闹竟可能成为消解书法的异化势力。我们当然反对无所作为，而我们更需要自觉地把握住前进的方向。

二〇〇五年手写
二〇〇六年六月修改

序　言

中国书法艺术是一枝卓立于世界民族文化之林的艺术奇葩，有着深厚的历史积淀与人文奥义。从艺术观念到审美理想；从书体演化到书家承绪；从风格流变到技法体系等等都有着自成规律的完善体系。甲骨文契刻中自然天成的空间分割与造型意识，金文铸造中日益丰富的线形律动与节奏生成，为书法由刻铸的工艺化向手工书写的艺术化奠定了坚实广阔的基础，也为其技法创造与道统的建立奠定了紧密联系的法门。简帛纸张的材料革命，毛笔的工艺进步等等，使书法的纸上书写成为艺术表达的主要方式。在长期的书写实践中，人的思想情感、气质禀赋、学识修养等与技巧和形式相默契、相融合，在时代环境的催动下积淀成为一种高雅的、独特的艺术式样。当书法艺术完成了它自足的体系构建、篆、隶、楷、行、草已囊括了汉字书写艺术所有的二维空间变化的可能，因此再也没有新的字体图式出现，然而并未有妨碍一代又一代的书家在风格创造与个性张扬的自由空间中纵横驰骋，书法艺术便有了今天天花云锦的纷纭展示。在先贤们聪明才智的创造中，书法成了一种中华民族特有的生存智慧，成了人们在现实人生中诗意栖居的芳草绿地。无论是技巧的锤炼还是心性的修为，书法都成为人们寻求天道的一种纽带和桥梁，是故历来书家们以一种由技进道、技道不二的终极追求与关怀作为自己的艺术追求与品格支撑，并将这种不懈努力融汇到书法艺术的学习、欣赏、创作甚至收藏之中。

若从汉字的成熟阶段和今天人们普遍作为书法艺术看待的甲骨文算起，中国的汉字书法艺术迄今已有三千多年的悠久历史了。沧海桑田，几千年的历史进程，千流百派汇成了独具魅力的艺术海洋，浩漫广博，渺无涯涘，卓然屹立于世界民族文化之林，成为承传有绪、与时俱进的艺术长河。古人曾曰：『今夫观水者，至观海止矣，然由海而溯之，近于海为九河，其上为泽水，为孟津，又其上由积石以至昆仑之源。』书法艺术源远流长，博大精深，

成为中国文化最具代表性的信息符号载体，蕴含着极为丰富的人文内涵，记录着中华民族由哲学到审美，由典章到风俗，由文物到制艺等诸多精神的和物质的智慧结晶，汇聚着儒、释、道对天人关系思考的审美超越。可以说，书法艺术是伴随着华夏文明同步发展的重要文化动力，在中华民族的形成与民族团结、国家统一中起着不可替代的重大作用。

书法以其与社会文明同步的与时俱进的性格和特有的艺术形式，闪烁着纯粹的中华民族文化元典精神，叙述着幽深奥妙的历史故事。正象一位伟人所说的那样：不懂得中国的书法艺术，就不可能真正懂得中国文化。书法艺术在中华民族的历史上曾以其强大的生命力和融汇性，以其卓越的艺术感染力和教化功能，为中华民族文化的延续和发展作了不可估量的贡献，并以其特有的民族凝聚力、向心力和亲和力，以及其独特卓异的汉字语义与造型的民族唯一性，成为中华民族文化坚强性的有力支撑和护卫工具，也使其更具有现代意义，以至人们不断赋予书法『中国文化的核心』、『艺术之艺术』等高度评价。时至今日，书法越来越疏离了它在历史上颇为典重的实用功能，但是其艺术性却更加彰显，其艺术魅力在大众文化背景下的现代社会中更加突出。在迅速完成了创作主体的现代转型之后，已成为当今社会影响最为广泛的现代艺术消费式样，同时还具备着为精英文化和大众艺术共享的现代品格。

书法艺术在形式美、抽象美、技巧性、工具性、创作过程、欣赏过程等诸多方面，以其民族特色为外来文化和现代艺术所关注，所以更容易为外来文化和现代艺术所接纳，在常变常新、携时共进与世界文化共同发展中保持着自己的独立的、独特的审美价值、社会价值与民族文化价值。汉字书法艺术中的哲学观念、艺术思想、表现魅力、丰富内涵等，在当代社会中国文化与教育水平的不断提高而有着更为远大的文化动力和潜在的能量，也会以其深邃与醇厚的历史积淀赋予与世界文化融汇过程中的中华文明注入更多的民族基因。在今天，现代化进程中的中国以其愈来愈强大的雄姿屹立于世界东方，泱泱华夏，举世瞩目，数千年的华夏文明更加璀璨夺目，书法艺术以其先进文化特征卓然繁盛，再现辉煌，成为今日中国的一大艺术奇观。书家队伍之壮大；书法学习之普遍，书法创作之昌盛；著述出版之宏富；理论研究之壮阔……均创历史之最。人们对学习、交流、欣赏、收藏所须臾不可相离的书法工具书的要求亦愈来愈高。如果说以往的书法出版物与工具书在编纂出版过程中还存在着某些不足和遗憾的话，在新的编纂出版中则会要求有更高品位、更高质量、更高适用性的资料全面、信息量大、图文精致、使用便捷的新类型工具书。《中国书法大典》正是在这种背景和

编纂思想指导下的一部集学习、研究、欣赏、收藏功能的书法百科全书，是书法史、论、资料、图版的集大成者。《中国书法大典》在总结以往编辑人员构成、编纂出版经验的基础上，集思广益，锐意创新，使得这部宏文大典具有经典性、权威性、大容量和高品位，嘉惠书坛，泽被大众，功莫大焉！

一定不移为之经，高文大册为之典。《中国书法大典》以其百卷之容量，视野宏阔，取材广博，包涵了历史经典文本、书法史论、技法解析、书家介绍、作品欣赏以及各种书体常用文字字库等书法百科。有着理念的现代阐释，经典的全景展示，图文并茂，包罗古今，置之座右，即可傲游三千年书法的历史时空，纵览九州书法波澜壮阔的时代潮流。大典在手，可得思接千载、视通万里之快，可得游目骋怀、心旷神怡之乐。

《中国书法大典》以一种现代文化视角与艺术情怀对书法艺术的历史与现在给予全方位展现。它告诉我们：汉字何以能发展成为一门独特的书写艺术？篆、隶、楷、行、草诸种字体嬗变有着怎样的本体自律？书法风格的创造何以是无穷尽？字如其人是怎样的一种人本艺术立场描述？历史上的成功书家有着怎样的成功窍诀与心路历程？书法技巧的奥秘何在？中国书法史论的精髓在哪里？书法理论大厦的基本构建框架是何情景？史事与史观对书法艺术的本质揭示关捩何在？怎样欣赏、判断书法作品的优劣真伪？当代书法创作与审美的现状如何？……这一切都需要所有关注书法艺术的人去学习，去了解，去探索，去深思，书法艺术的博大内容与奥义所在须要有一部值得依赖的工具书作助手。在高度信息化的现代社会中，在生活节奏日益加快的当下生存中，我们需要这部检索便捷，使用方便，足不出户便可知书法艺术概貌与详情的《中国书法大典》，缘此，故乐意为之序。

06.10

目录

陈巨锁辑评

他在书画上有成就，但比较起来，我以为书法为上，画次之。巨锁同志于书法上，能广采博览，熔铸百家，对章草用力尤勤，以汉隶汉简为基础，兼收行书草书之笔意，自成一家。他在绘画上，外师造化，足迹遍神州，得自然之神韵，凝于笔端，铸成新篇，而不论山水画和花卉画都时有佳作。

——力群 一九八六年一月《喜观陈巨锁书画展》

他大学时专修国画，重视传统，笔墨精湛，造诣深远。多年来，踏遍青山，搜尽奇峰，外师造化，迁想妙得。从他的山水画中，可以看出，他好学而无常家，笔底善变，转益多师，尽情涂抹，风格多样。他的书法，尤其令人叹服。近代以来，章草已是凤毛麟角，不大为人所知。巨锁同志的章草，朴拙而优美，道劲而清雅，非数十年潜心钻研，不足以造此境界。他的隶书、汉简也颇见功力，近年来广习米、黄诸家，行书遂臻妙境。

——林鹏 一九八六年一月《陈巨锁书画展观后》

三绝风流粹一堂，铸熔今古出新章。
养疴使我移情绪，艺苑长教意气扬。

——冯建吴 一九八六年一月《题陈巨锁同志书画展》

一语天然万古新，文章乃复见为人。
心声只要传心了，金入烘炉不厌频。

——沈鹏 一九八九年《题陈巨锁章草书元遗山论诗三十首》

巨锁先生书元遗山论诗三十首，朴茂真淳，今集遗山诗成一绝，请赏。

巨锁同志善写章草，为书法家；善作诗，有元遗山幽并之气，为诗人；善写文章，颇多波澜，为作家；善画花木山水，为水墨画家。巨锁同志人在中年，就已涉猎到中国文学艺术的几个领域中，潜心致志，会通书诀画理。其作不矜才、不使气，水墨画妙合自然，神融于物。于书法取简牍而丰富章草，绍米颠而旁汲青主，从师承中沿伸出个人朴实严整的格调。巨锁以北人而出展南国，必将带去一股忻州清气。

——王学仲 一九九零年一月《陈巨锁深圳书画展前言》

昔日伴游五台山，今朝喜看书画展。
书宗章草融汉隶，画法前贤继荆关。
笔底刚劲见风骨，墨色苍茫映烟岚。
遍访名山打草稿，天下奇峰画里看。

——阎丽川 一九九零年一月《题陈巨锁深圳书画展》

三晋遗风重到眼，江南恰值麦秋初。
菜汤麦饭尝新后，百读案头一纸书。

——苏局仙 一九九零年《谢陈巨锁同志赠字》

翰墨丹青各不凡，原平有杰树高幡，神州艺苑誉声传。
此日一堂陈妙品，诗情画意聚毫端，冰绡都写五台山。

——吴丈蜀 一九九三年《贺陈巨锁五台山专题书画展·调寄浣溪沙》

我国文字中之草书，以章草开先河，历代名家以章草名家者，寥寥可数。今观陈巨锁先生之章草，既承传统，又有新意，为今日书法开辟一种新途径，值得称道，因缀数语，藉申欣慰之忱云耳。

——杨仁恺 二零零三年《跋陈巨锁章草书元遗山论诗三十首长卷》

巨锁先生昨以章草书元遗山论诗三十首长卷见示，展卷观赏，老眼为之一亮，信夫当今艺苑之照明珠也。章草书，近日有以用笔凝重，结体奇古为工者，望之若夏禹岣嵝之碑，古则古矣，其如人之不识何。今先生书，则异是，盖能以二王之草法，融入汉人之章草，化板滞为流畅，精光四射，面目为之一新，而结体则一仍其旧，规范斯在，为尤可宝也。先生长于忻州，沐山川之灵气，得遗山之诗教，以绘事名噪南朔，予尝读其诗若文，均秀发有逸气。诵历樊榭之字，连绵若贯珠，一气呵成，无懈可击，洵可谓之优入圣域者矣。此卷八百五十字，「清诗元好问，小篆党怀英」之句，吾意欲与之遥企山居俱远矣。爱书所见，以求印可，幸先生进而教之。

——周退密 二零零三年三月《跋陈巨锁章草书元遗山论诗三十首》

巨锁先生自写章草书元遗山论诗三十首长卷，荣宝斋印本，喜其笔墨朴茂酣畅，因集元遗山句致意。

一

挥洒纵横意自闲，乾坤清气得来难。
仙翁不是人间客，玉树琼林世界宽。

二

偶然捉笔本无意，笔到天机意态闲。
自有龙骞并虎卧，眼中人物似君难。

——田遨 二零零三年《跋陈巨锁章草书元遗山论诗三十首》

端阳节近麦风凉，奉到来书墨有光。
愧我班门时弄斧，不知大雅在家乡。

——邓云乡 一九九五年《寄陈巨锁先生》

章草，肇始于秦汉，而中兴于元明，赵文敏崛起，欲以文字之义，图画之美，消解换代之痛，已含文化立国之心。章草古奥，终经文敏而演为墨迹之舒秀，而邓善之踔厉，俞子中华峭，宋仲温翔扬，虽无大异，而流变者不可胜数。近世诸家，或上溯古质，或旁涉今妍，或断空方劲，或连绵流转，章草之书，化诸体而能不出奇耶！忻州巨锁先生，精通翰墨，儒雅善文，特将乡贤元遗山先生论诗三十首以章草书出之，非但粹然一出于正实，亦中华文明陶化四邦之佐证，此岂非文敏之所求乎？巨锁先生，八法具备，率性而为形，或在章草，而意却在韵之致，少撇紧波险之态，多自然变化之浑，诚如遗山诗云：「一语天然万古新，豪华落尽见真淳」之谓也。今观此长卷，如对故人，跃跃然，穆穆然，遐想当时挥运之神情，能不动容乎！

——徐本一 二零零三年《跋陈巨锁章草书元遗山论诗三十首》

一枝彩笔走龙蛇，写出金刚妙法华。
书艺弘扬佛世界，先生功德亦无涯。

——钟鸣天 二零零五年《题陈巨锁先生章草金刚经》

陈公写佛偈，展卷见虔诚。
挥毫飘汉韵，掷地振金声。
世上多尘劫，人间众相生。
悟空无一物，心意自然平。

——钟家佐 二零零五年《题巨锁先生章草金刚经》

陈巨锁艺术简历

陈巨锁，别署隐堂，男，一九三九年九月生，山西原平市人。一九六五年八月毕业于山西大学艺术系。先后在山西省忻州地区文化局、文联工作。是国家一级美术师，享受国务院津贴专家。历任中国书法家协会第二、三届理事，山西省书法家协会第二、三届副主席，山西省文联委员，山西省美术家协会理事等。现任中国书协评审委员会委员，中国书协书法培训中心教授，山西省美术研究会副会长，山西省山水画会副会长，山西省诗书画印艺术家联合会副主席等。先后在太原、深圳等地举办《陈巨锁书画展》，书画作品数十次入选国内外重大展事活动。为全国近百处风景名胜区题写了匾联和碑石。有《隐堂散文集》、《隐堂随笔》、《陈巨锁章草书元遗山论诗三十首》书法长卷、《陈巨锁书般若波罗蜜金刚经》线装书等出版发行。

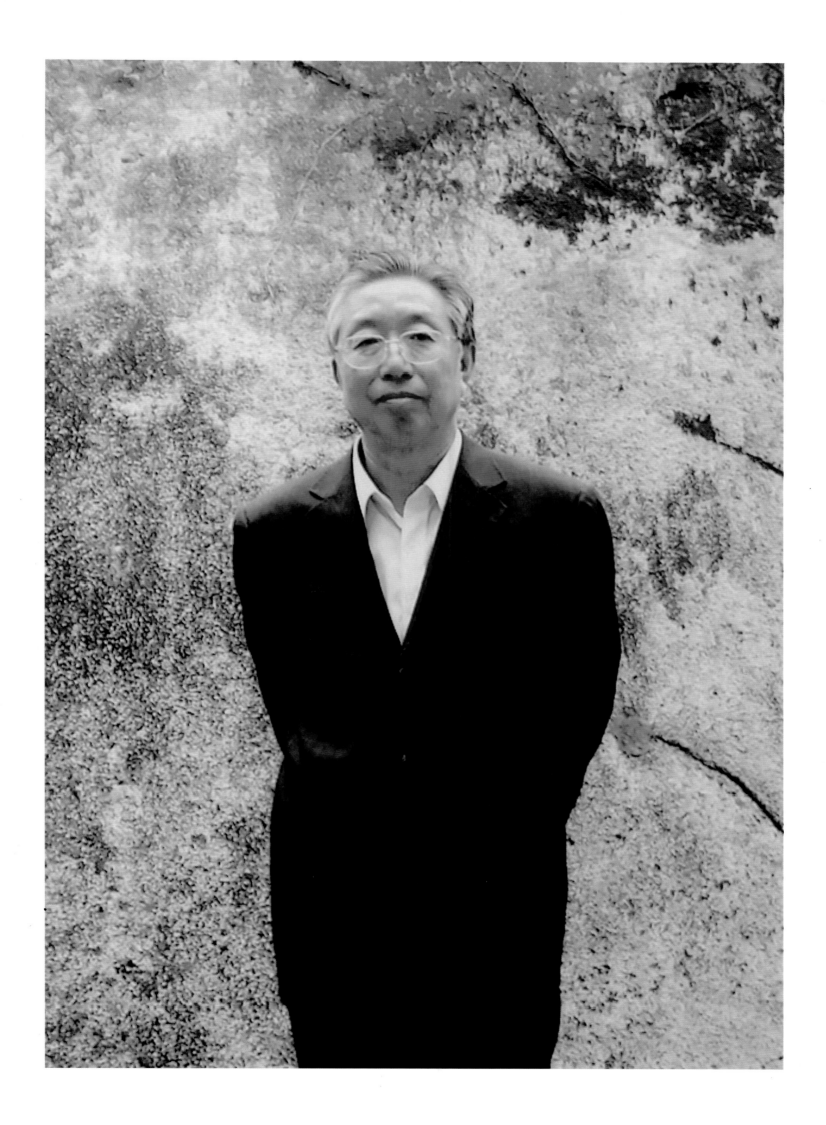

行书对联　汪曾祺联语　136cm×34cm×2

往事回思如细雨　旧书重读似春潮

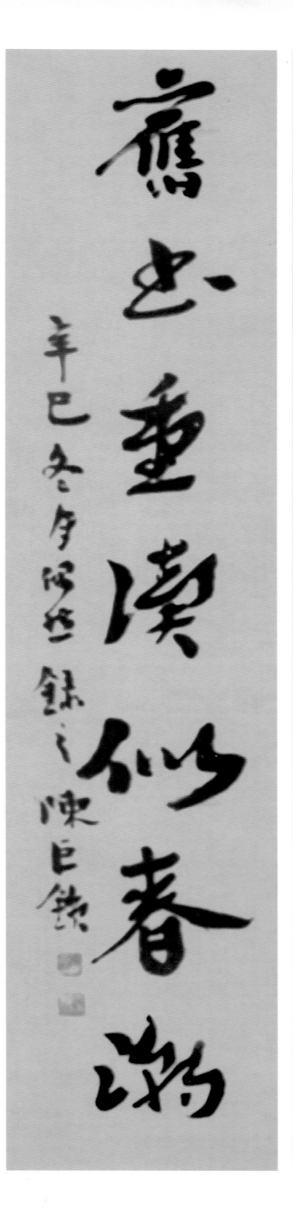

往事回思如細雨

齋心重演似春瀾

汪曾祺先生耕讀句

辛巳冬李铎法録之陳巨鎖

19

草书 元好问·台山杂咏一首 138cm×70cm

万壑千岩位置雄，偶从天巧见神功。
湍溪已作风雷恶，更在云山气象中。

万壑千岩位置雄

偶然神功浴鸿濛

台山台上今朝雨

别有清凉境界中

元好问台山杂咏一首 陈扬镳

草书 山谷诗 138cm×70cm

痴儿了却公家事，快阁东西倚晚晴。
落木千山天远大，澄江一道月分明。
朱弦已为佳人绝，青眼聊因美酒横。
万里归船弄长笛，此心吾与白鸥盟。

痴儿了却公家事，快阁东西倚晚晴。落木千山天远大，澄江一道月分明。朱弦已为佳人绝，青眼聊因美酒横。万里归船弄长笛，此心吾与白鸥盟。

山谷诗　陈扶鹤书

草书　180cm×90cm

不识南塘路，今知第五桥。
名园依绿水，野竹上青霄。
谷口旧相得，濠梁同见招。
平生为幽兴，未惜马蹄遥。

不渡南塘謳巷尾弟五橋名

園依綠野築亭舍上亭畫

名品霍然相得涤如同見招

平生為畫興未谿為歸逸

草书 周必大·论王羲之书法 140cm×70cm

晋人风度不凡，于书亦然，右军又晋人之龙虎也，观其锋藏势逸，如万兵衔枚，申令素定，摧坚陷阵，初不劳力，盖胸中自无滞碍，故形于外者乃尔，非但积学可致也。

晋人风度不凡於书亦旷达善人之龙

弗也观其锋芒势逸如弟兵衙枚伸霄

素气撞坐临阵初不动力善驾驭自喜

沸矻执形于弧弩乃尔飞但积字可玻端

周必大论王羲之之书法　陈长颖河岸录之

草书　137cm×69cm

元正启令节，嘉庆肇自兹。
咸奏万年觞，小大同悦熙。

元旦之佳節，為文壇自古盛奏，萬象更新小大同悅。

草书 鲁迅先生诗 140cm×70cm

万家墨面没蒿莱，敢有歌吟动地哀。

心事浩茫连广宇，于无声处听惊雷。

万家墨面没蒿莱

敢有歌吟动地哀心事浩茫

连广宇于无声处听惊雷

农达先生教　陈长智书

章草 李白·题元丹丘山居 138cm×70cm

故人栖东山，自爱丘壑美。

青春卧空林，白日犹不起。

松风清襟袖，石潭洗心耳。

羡君无纷喧，高枕碧霞里。

故人栖东山
自出云五
卧为林柏
白日光碧
石潭洗心耳
松风清襟袖
枕碧窗云暮
苍苍山前

李白题元丹丘山居
陈昌铭侣书

章草 元遗山·陀罗峰二首之一 180cm×90cm

念念灵峰四十年，一来真欲断凡缘。

凿开混沌露元气，散布兜罗弥梵天。

云卧无时不闲在，楼居何处得超然。

殊祥莫诧清凉传，会与兹山续后篇。

笔底银河落九天，何曾憔悴饭山前。

世间东抹西涂手，枉著书生待鲁连。

望帝春心托杜鹃，佳人锦瑟怨华年。

诗家总爱西昆好，独恨无人作郑笺。

元遗山 论诗三首之一

东坨己卯之秋 陈长智镜涵书

楷书　南疆喀什旅次　138cm×70cm

中庭地白树栖鸦，冷露无声湿桂花。
今夜月明人尽望，不知秋思落谁家。

中庭地白樹棲鴉冷露無
聲濕桂花今夜明月人盡
望不知秋思落誰家

乙酉中秋節 南疆喀什旅次 陳昌喜

行草 张宗子·冰雪大师像赞 136cm×34cm

香之妙在无烟，泉之妙在无味，龙入石而不知鱼狎水而不去，故吾师之得悟道于双松也，而双松无树。

香之妙在無煙火之妙在善味覺入石

而不知魚押水而不丟瓦吾游之得悟

道于發松也而為霆松豐

張宗子冰雪大師傢賞

庚午冬春月真鐵

章草对联 138cm×35cm×2

良友远来异书新得　好花半放美酒微醺

良友远来贵客新临

好友半牧美酒佳肴联欢

来左以美来芳春之时 陈长钦

草书 梁任公集古词联　133cm×66cm

春欲暮思无穷，应笑我早生华发。语已多，情未了，问何人会解连环。语出温飞卿更漏子，苏东坡念奴娇，牛希济生查子，辛稼轩汉宫春，于此亦可窥见先生当年之心情也。

春云多里莺花应唤家

生华阑珊语已匆情来了何人

无排遣环

梁任公笔古词诗狂陈亮诗

语出泡花匆更沩子 颖东坡 无奴娇 生希淘生查子

辛稼轩净记春于此六句宽武兄先生蜀李之小情也

隶书 71cm×34cm

石趣

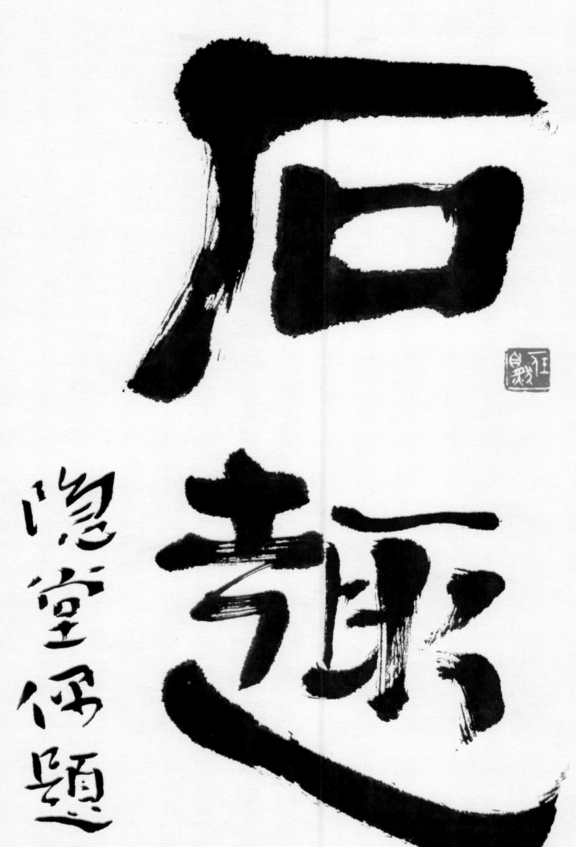

石题

隐堂偶题

45

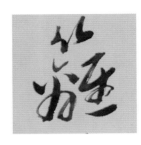

行书 自作诗 100cm×69cm

又值周家赏菊时，诗情画意溢酒卮。

老来忘却音律细，东篱簪花醉题诗。

又值周家賞菊時詩情

畫意溢滿庭堂堂未忘御

音律細東花游竟智玄晚題詩

笑未重九日花農周海宏招飲

賞為未洪祥印興　陳良鎖

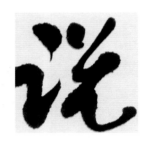

草书　138cm×70cm

飞来山上千寻塔，闻说鸡鸣见日升。

不畏浮云遮望眼，自缘身在最高层。

飞来山上千寻塔
闻说鸡鸣见日升
不畏浮云遮望眼
自缘身在最高层

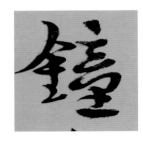

章草 杜甫·秦州杂诗 140cm×70cm

山头南郭寺，水号北流泉。老树空庭得，清渠一邑传。

秋花危石底，晚景卧钟边。俯仰悲身世，溪风为飒然。

山林南郭外 水檻山涼冷樹花

塵為清樂一邑傳殊色色石底

晚景臥鐘魚倦仰此方也淀泯

為泯然 杜甫奉和郭駙詩書 陳□鎮

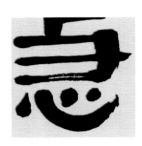

隶书 自作对联 100cm×70cm

豹隐南山雾　鹏搏北海风

豹隱南山霧
鵬搏北海風

東在甲癸來冬偶生人命平平

隱老陳正鎰

隶书 简牍 138cm × 70cm

以為輝因賣不自歸以所得軟驢閒
書曰思辭不與俟書相應題治決
宣牛償不相富世若書到
比實不俟奏記府額詣
書曰去年十二月中取窟民寇恩為言
卿愛書是正府錄　今明豪解廷

辛巳八月偶字當牘書陳昌鎮

章草对联 诚斋诗句 138cm×35cm×2

秋生疏雨微云处 月仄青原白鹭边

诚斋诗句

蛛生诉雨徘云叟

月反菁原白鹭边

陈巨锁何书

清

章草 徐天叙诗·五峰奇胜 138cm×70cm

屈指奇峰数，清凉绝尘埃。万年冰似玉，九夏雪如梅。

泉水山头出，灯花雨里开。秀灵推第一，仿佛是蓬莱。

壓指高峰數清涼絕巻壺塘萬
峯冰以玉九反雪以梅泉水山泛
生蛇芒雨裏開秀雲擢萳一
彷彿芝蓬萊

徐玄敘詩的五峰高嶺
乙酉八月陳昌頴

风铃

章草 高承埏诗·宿苏州塔下寺 70cm×55cm

树色渔阳少，僧廊塔下开。炉中分佛火，槛外即香台。

露草吟虫苦，风铃怖鸽来。鸡苏向遗砦，览古思徘徊。

栴檀渔阳少佛庙塔六开烟中

分佛火楷分只香臺露草咏

觀苦風鈴怖鴿來鶴鐘可遠岩

覽古里縱細　高承地詩兩劍州塔六寺

東左甲申肾　陳卓鎮書

章草 李白诗句 138cm×35cm

寒冬十二月，苍鹰八九毛。寄言燕雀莫相啅，自有云霄万里高。

寒冬十有二苍鷹八九毛
相呼白羽青雲萬里高

李白觀放白鷹
陳巨鎖保之

灑

隶书 李白诗·南园 138cm×70cm

清露夏天晓，荒园野气通。
幽林讵知暑，环舟似不穷。
水禽遥泛雪，池莲迥披红。
顿洒尘喧意，长啸满襟风。

清露夏天曉荒園野氣通水
禽遙沿雪池蓮迴披紅迷林詎
知暑環舟似不窮頓灑塵喧意
医嘯滿襟風

李白詩南園二首　陳卓鎖

章草　71cm×63cm

河图洛书

河图洛书

隐堂陈启锁

67

简书 元遗山诗 138cm×70cm

林罅阴崖雾杳冥，石根寒溜玉玎玲。
云来朔漠疑秋早，山近清凉觉地灵。
静爱鸟声存野调，闹嫌人迹带尘腥。
南台说有金银气，可是并汾处士星。

林巒陰崖露香冥石根寒溜玉丁玲

雲末珂漠影秋番山迴清涼覺地靈

靜發鳥聲在野調開嬾人眠帶衣腥

南高臺説夷金鉎氣河旦羊涤處士呈

元遺山詩赤石谷有生陽翠拾隆間筆意 陳巨鎖

心远

章草斗方 王维诗·送张道士归山 70cm×70cm

先生何处去，王屋访茅君。别妇留丹诀，驱鸡入白云。

人间若剩住，天上复离群。当作辽城鹤，仙歌使尔闻。

先生何事去重寻诗

茅具邹妈留丹诀诬雌

入白云人百美剡住玉

後難羣菊心遠墳鹉

仙致女乐叶

王维诗送

张道士归山 陈显钦

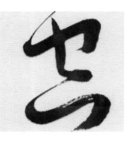

草书　69cm×28cm

天台众峰外，华顶当寒空。
有时半不见，崔嵬在云中。

玉臺金闕慕群仙

雲中

至雲中

陳長鋕

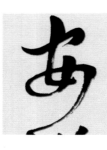

草书 王维诗 70cm×70cm

不知香积寺，数里入云峰。古木无人径，深山何处钟。
泉声咽危石，日色冷青松。薄暮空潭曲，安禅制毒龙。

不知香積寺，數里入雲峰。古木無人徑，深山何處鐘。泉聲咽危石，日色冷青松。薄暮空潭曲，安禪制毒龍。

王維詩　陳長鎖書

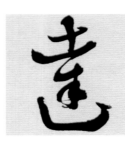

章草 杜甫·天末怀李白 138cm×69cm

凉风起天末，君子意如何？鸿雁几时到，江湖秋水多。
文章憎命达，魑魅喜人过。应共冤魂语，投诗赠汨罗。

涼風起天末　君子意如何　鴻雁幾時到　江湖秋水多　文章憎命達　魑魅喜人過　應共冤魂語　投詩贈汨羅

杜甫天末懷李白　陳長鎖

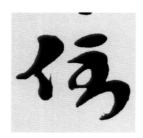

章草 洪升诗·陪王昊庐先生游盘山 138cm×69cm

微闻钟杳杳，渐近水淙淙。倒影穿云塔，横枝迸石松。

峰危欹紫盖，池古泻红龙。更上前山去，相将策短筇。

纸中钟香渐迎风凛凛偃影空蒙

墙横枝进石松掌卷歃萍盖池结

湾孤龙更上高山去却妈笑鞋鞋珍

洪升訥陪王昊庵先生遊磐山 陳巨鎖

图书在版编目（ＣＩＰ）数据

陈巨锁书法集／陈巨锁著．—北京：大众文艺出版社，
2008.5
（中国书法大典／吕梁松，李伟成主编）
ISBN 978-7-80240-187-7

Ⅰ．陈… Ⅱ．陈… Ⅲ．汉字—书法—作品集—中国—现
代 Ⅳ．J292.28

中国版本图书馆CIP数据核字（2008）第047978号

陈巨锁书法集

作　　者：陈巨锁
主　　编：吕梁松　李伟成
责任编辑：崔晓华
版式设计：游　慧　徐　玲
封面设计：上下左右视觉设计
封底篆刻：朱培尔
作品摄影：天　识
出版发行：大众文艺出版社
发行部电话：84040746
北京市东城区交道口菊儿胡同7号
制　　版：北京天识东方文化艺术传播有限公司
印　　刷：北京世艺印刷有限公司
经　　销：全国新华书店

开　　本：787毫米×1092毫米　　1/8
印　　张：10
版　　次：2008年5月第一版
印　　次：2008年5月第一次印刷
印　　刷：0001-2000
总 定 价：4800元